漫畫人文通識系列

不可不知的藝術家

文（法）瑪麗昂·奧古斯丹
繪（法）布魯諾·海茨／譯 賈宇帆

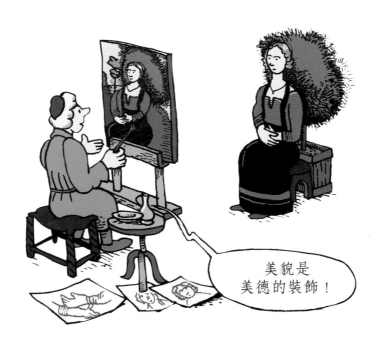

> 美貌是美德的裝飾！

國家圖書館出版品預行編目（CIP）資料

藝術天才 達文西/ 瑪麗昂‧奧古斯丹（Marion Augustin）著；布魯諾‧海茨（Bruno Heitz）圖；賈宇帆譯
--初版. -- 台北市：香港商亮光文化有限公司台灣分公司，2024.07
面；公分. --（藝術）
譯自： L'histoire de l'art en BD : Leonard De Vinci
ISBN 978-626-97879-9-9（平裝）

909.945 113007668

Titles: L'Histoire de l'Art en BD : Leonard De Vinci
Text: Marion Augustin; illustrations: Bruno Heitz

Original French edition and artwork © Editions Casterman 2019
All rights reserved.
Text translated into Complex Chinese © Enlighten & Fish Ltd 2024
This copy in Complex Chinese can only be distributed and sold in Hong Kong ,Taiwan and Macau excluding PR .China
Print run : 1-1000
Retail price: NTD$380 / HKD$95

漫畫人文通識系列：不可不知的藝術家
藝術天才 達文西

原書名	L'Histoire de l'Art en BD : Leonard De Vinci
作者	瑪麗昂‧奧古斯丹 Marion Augustin
繪圖	布魯諾‧海茨 Bruno Heitz
譯者	賈宇帆
主編	林慶儀
出版	香港商亮光文化有限公司 台灣分公司 Enlighten & Fish Ltd (HK) Taiwan Branch
設計/製作	亮光文創有限公司
地址	台北市大安區敦化南路一段170號2樓
電話	（886）85228773
傳真	（886）85228771
電郵	info@signfish.com.tw
網址	signer.com.hk
Facebook	www.facebook.com/TWenlightenfish
出版日期	二〇二四年七月初版
ISBN	978-626-97879-9-9
定價	NTD$380 / HKD$95

本書譯文由聯合天際（北京） 文化傳媒有限公司授權出版使用，最後版本由香港商亮光文化有限公司編輯部整理為繁體中文版。

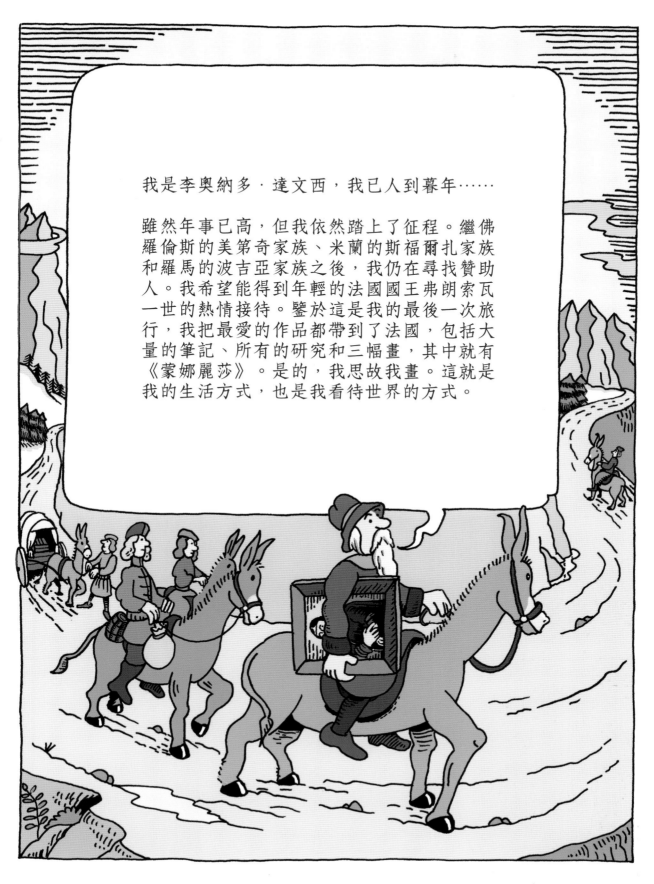

我是李奧納多‧達文西，我已人到暮年……

雖然年事已高，但我依然踏上了征程。繼佛羅倫斯的美第奇家族、米蘭的斯福爾扎家族和羅馬的波吉亞家族之後，我仍在尋找贊助人。我希望能得到年輕的法國國王弗朗索瓦一世的熱情接待。鑒於這是我的最後一次旅行，我把最愛的作品都帶到了法國，包括大量的筆記、所有的研究和三幅畫，其中就有《蒙娜麗莎》。是的，我思故我畫。這就是我的生活方式，也是我看待世界的方式。

1452年4月15日，李奧納多·達文西出生於義大利的芬奇鎮，該鎮位於托斯卡納首府佛羅倫斯以西45公里的丘陵中。他的母親卡泰麗娜是一名農婦，父親塞爾·皮耶羅來自一個公證員家庭[1]。五歲時，他住在爺爺塞爾·安東尼·奧的家裡。

1　達文西是卡泰麗娜和塞爾·皮耶羅的私生子。

爸爸！

輕點兒，李奧！騎了一天馬，真是累壞了……

阿爾比拉夫人[1] 也來了嗎？

沒有，這次沒來。她待在佛羅倫斯休息。

美第奇宮還在施工嗎？

來到這裡真是太好了，佛羅倫斯燥熱難耐，一片騷亂……

我說的不是宮殿，而是政治……

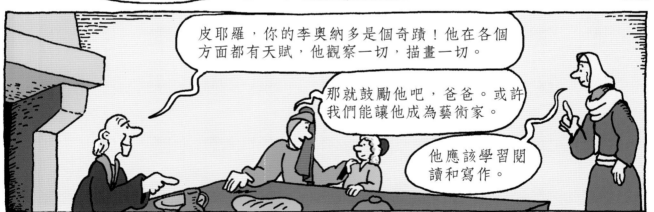

皮耶羅，你的李奧納多是個奇蹟！他在各個方面都有天賦，他觀察一切，描畫一切。

那就鼓勵他吧，爸爸。或許我們能讓他成為藝術家。

他應該學習閱讀和寫作。

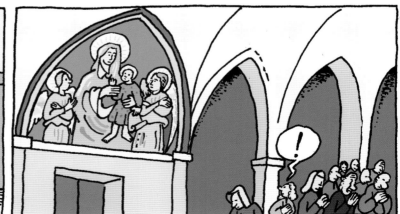

1 　阿爾比拉夫人是李奧納多父親的妻子。

李奧，你寫的是什麼？我讀不懂。

找一面鏡子來。

？

就是這樣……

爺爺，昨晚我的腦海中縈繞著奇怪的畫面。我夢見我是一個躺在搖籃中的嬰兒，一隻鳶[1]落在我旁邊，用尾巴撬開我的嘴，還在我嘴裡撲搧了幾下。

？

我不記得你身上發生過這樣的事。

卡泰麗娜，我侄子夢見了一隻鳥。你是否記得曾有一隻鳶落到過他的搖籃上呢？

不記得了，弗朗切斯科，但這裡有這麼多鳥……在李奧納多很小的時候，我帶他去過田野。所以這也是有可能的。

李奧，我們要去磨坊榨橄欖。

你們去吧，別管我了，我要畫完這幅畫。

畫一隻真正的怪獸，靈感來源於好幾種動物：蝙蝠、蜥蜴、螞蚱……

1　鳶：猛禽，與禿鷲相似。

啊！！！李奧納多，這是你畫的？太嚇人了！

是的爸爸。

李奧納多，你極有天分。

我要把你的盾牌帶給一些朋友看看。

幾年後

李奧，我把你的一些畫帶到了佛羅倫斯。你極具天賦，這毋庸置疑。美第奇家族的金匠——安德列·德爾·韋羅基奧同意收你當學徒了。

爸爸，我和弗朗切斯科叔叔一起在這裡挺好的。

你應該學一門手藝。收拾行李，我們後天就去佛羅倫斯。

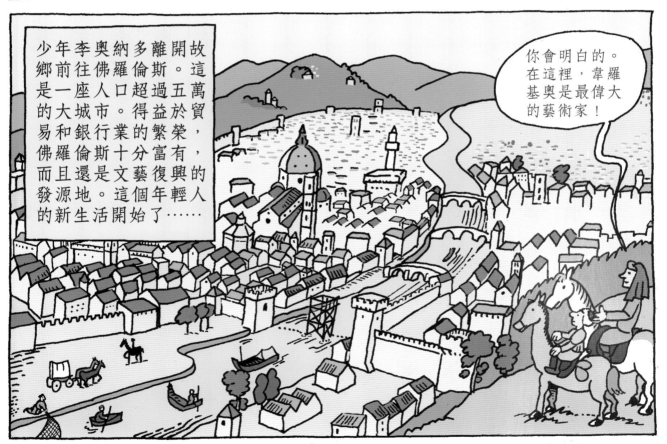

少年李奧納多離開故鄉前往佛羅倫斯。這是一座人口超過五萬的大城市。得益於貿易和銀行業的繁榮，佛羅倫斯十分富有，而且還是文藝復興的發源地。這個年輕人的新生活開始了……

你會明白的。在這裡，韋羅基奧是最偉大的藝術家！

安德列·韋羅基奧的作坊在佛羅倫斯最出名。他從富有的美第奇家族那裡接到了無數訂單。1466年前後，李奧納多·達文西來到這裡當學徒。他和其他學徒一起工作、生活，學習文藝復興時期身為一個藝術家應該掌握的各種手藝，比如雕塑、金銀細工、繪畫，還有建築和工程——文藝復興時期的藝術家都是全才。

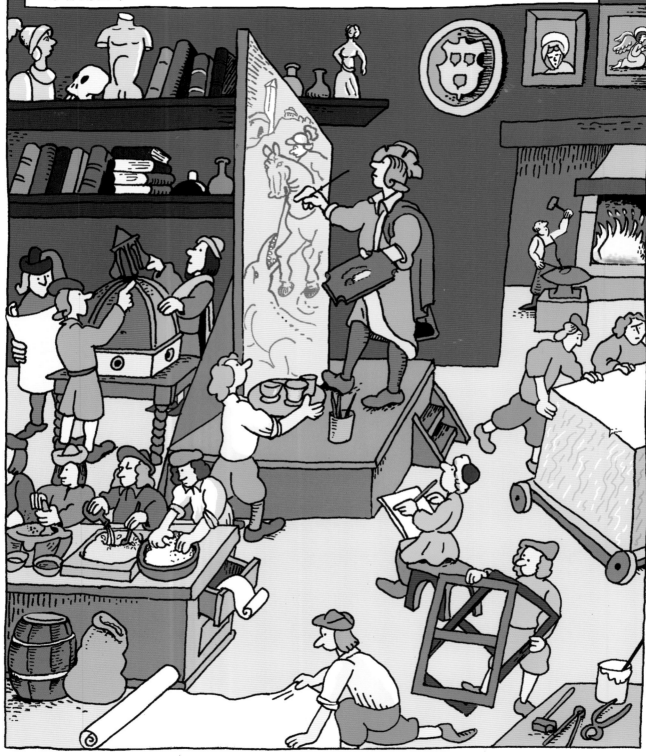

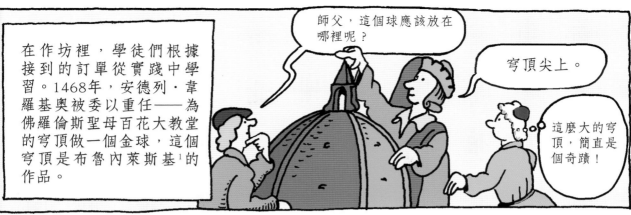

在作坊裡，學徒們根據接到的訂單從實踐中學習。1468年，安德列·韋羅基奧被委以重任——為佛羅倫斯聖母百花大教堂的穹頂做一個金球，這個穹頂是布魯內萊斯基[1]的作品。

師父，這個球應該放在哪裡呢？

穹頂尖上。

這麼大的穹頂，簡直是個奇蹟！

布魯內萊斯基是金匠出身，和你我一樣！你們要嚴格遵循他的方案。

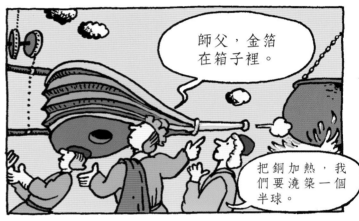

師父，金箔在箱子裡。

把銅加熱，我們要澆築一個半球。

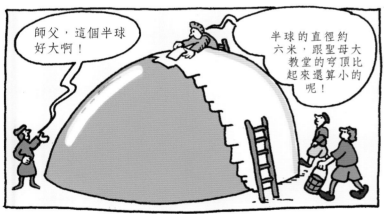

師父，這個半球好大啊！

半球的直徑約六米，跟聖母大教堂的穹頂比起來還算小的呢！

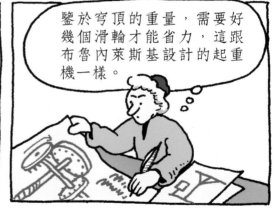

鑒於穹頂的重量，需要好幾個滑輪才能省力，這跟布魯內萊斯基設計的起重機一樣。

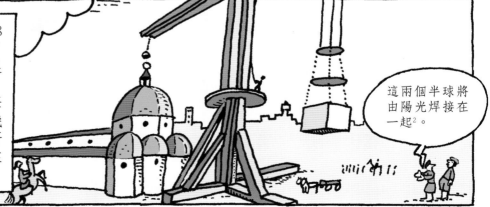

1472年5月27日至28日，金球被裝在了穹頂上。此時李奧納多剛滿二十歲。正是由於這項任務，他開始了在機械、工程領域的研究，終其一生都在探索其中的奧秘。

這兩個半球將由陽光焊接在一起[2]。

1　布魯內萊斯基是義大利文藝復興早期著名的建築師與工程師。
2　韋羅基奧採用凹面鏡彙聚陽光，再通過光線焦點的高溫完成焊接。

韋羅基奧收到了無數份美第奇家族的訂單，這是佛羅倫斯一個富有的銀行家家族。繼科西莫之後，現在由他的孫兒洛倫佐·德·美第奇資助藝術家了。李奧納多參與了工作。他在油畫《托比亞斯和天使》裡畫了一隻小狗。

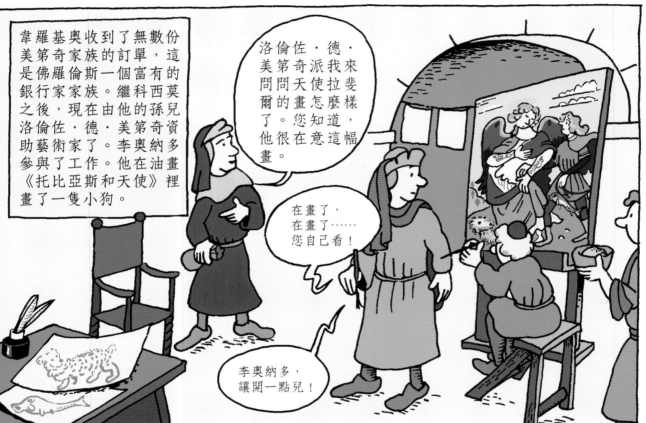

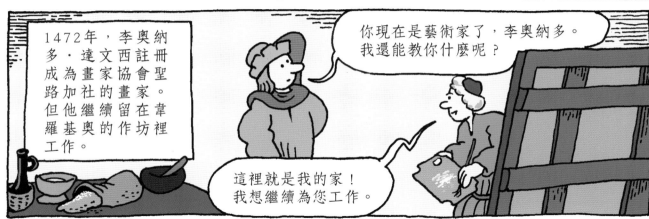

11

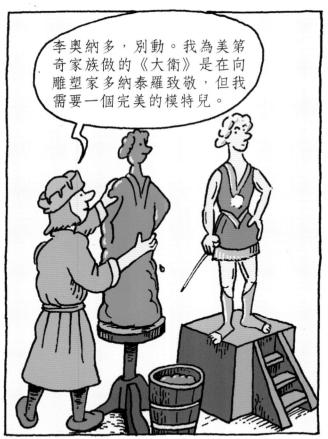

李奧納多，別動。我為美第奇家族做的《大衛》是在向雕塑家多納泰羅致敬，但我需要一個完美的模特兒。

韋羅基奧的作坊接到了很多雕塑訂單：美第奇家族訂的大衛王，還有威尼斯共和國訂的騎士塑像。

你為什麼寫鏡像文字呢？

我是左撇子，這樣更方便。

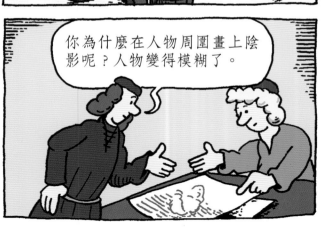

你為什麼在人物周圍畫上陰影呢？人物變得模糊了。

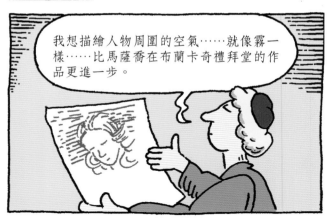

我想描繪人物周圍的空氣……就像霧一樣……比馬薩喬在布蘭卡奇禮拜堂的作品更進一步。

佛羅倫斯有很多慶典。無論是慶祝宗教節日、婚禮，還是為尊貴的客人接風洗塵，街道都會張燈結綵，人們載歌載舞、推杯換盞，而年輕人則會去賽馬。

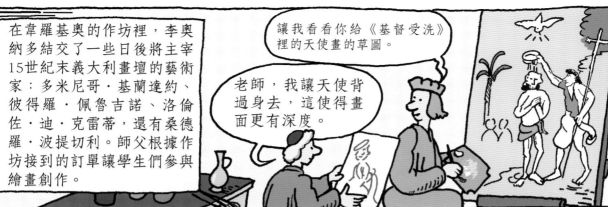

在韋羅基奧的作坊裡，李奧納多結交了一些日後將主宰15世紀末義大利畫壇的藝術家：多米尼哥·基蘭達約、彼得羅·佩魯吉諾、洛倫佐·迪·克雷蒂，還有桑德羅·波提切利。師父根據作坊接到的訂單讓學生們參與繪畫創作。

讓我看看你給《基督受洗》裡的天使畫的草圖。

老師，我讓天使背過身去，這使得畫面更有深度。

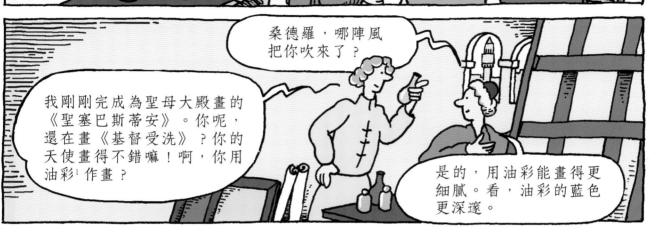

桑德羅，哪陣風把你吹來了？

我剛剛完成為聖母大殿畫的《聖塞巴斯蒂安》。你呢，還在畫《基督受洗》？你的天使畫得不錯嘛！啊，你用油彩[1]作畫？

是的，用油彩能畫得更細膩。看，油彩的藍色更深邃。

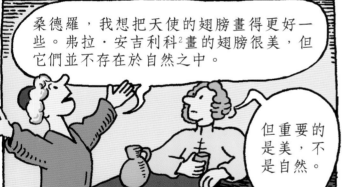

桑德羅，我想把天使的翅膀畫得更好一些。弗拉·安吉利科[2]畫的翅膀很美，但它們並不存在於自然之中。

但重要的是美，不是自然。

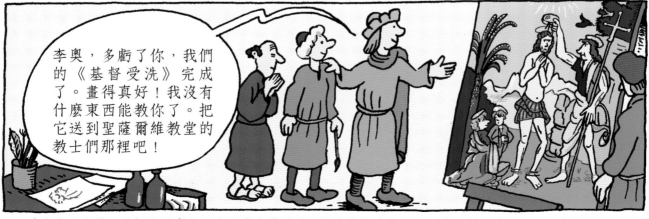

李奧，多虧了你，我們的《基督受洗》完成了。畫得真好！我沒有什麼東西能教你了。把它送到聖薩爾維教堂的教士們那裡吧！

1 油畫發明之前，人們畫蛋彩畫，主要成分是蛋清，摻少許蜂蜜和蠟，調勻顏料粉末，畫在木板上。
2 弗拉·安吉利科是義大利文藝復興早期畫家，只為教堂作畫，且只畫宗教題材的畫。

從1472年起，李奧納多·達文西開始負責韋羅基奧作坊的繪畫工作。他參與了《聖母領報》[1]的繪製。這幅畫描繪了天使加百列告知馬利亞將懷了上帝之子的場景，這一題材在文藝復興時期很受歡迎。

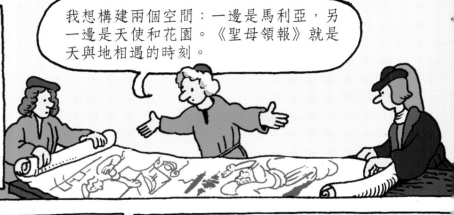

我想構建兩個空間：一邊是馬利亞，另一邊是天使和花園。《聖母領報》就是天與地相遇的時刻。

《聖母領報》由五塊厚達3.5釐米的木板拼接而成。

畫板用楊木嗎？

對，用你能找到的最乾的楊木！

李奧納多·達文西是佛羅倫斯最早畫油畫的人之一。這一技法發明於歐洲北部的佛蘭德斯，於1450年前後傳入義大利。

它乾得更慢嗎？

透明、細膩、精確！

《聖母領報》中既有蛋彩畫又有油畫。這是一幅集體作品，遠處的風景、天使和一些衣褶應該是由李奧納多所作。

至於誦經台[2]，看看韋羅基奧的這些雕塑吧。

你畫的風景既細膩又遙遠……

這都得益於油畫顏料。每一層顏料都是半透明的，這樣就能產生細微變化，增加深度。

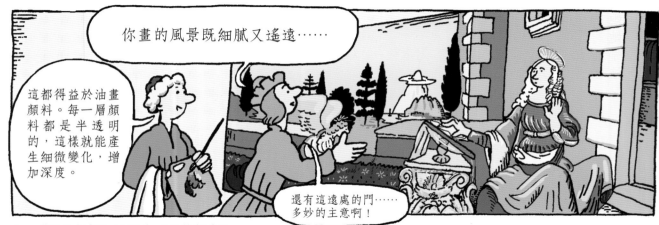

還有這遠處的門……多妙的主意啊！

1　《聖母領報》又譯為《天使報喜》。
2　誦經台：為了方便讀寫的傾斜的小桌子。

從15世紀初以來，義大利城邦之間戰事不斷：米蘭公國、威尼斯共和國、佛羅倫斯共和國、那不勒斯王國和教皇國彼此對立。1454年，各國在洛迪簽署條約，保障和平與繁榮。

雖然處於和平時期，各國政府仍在尋求新的武器和城邦防禦系統。李奧納多·達文西也致力於此。

哨台……

他也對水利系統感興趣。

為了把水提到這個高度，我要在阿爾諾河中間架一座水車。

這位年輕藝術家對一本書非常著迷——《自然史》，這是剛被重新發現的古羅馬作家老普林尼的作品。1476年，這本書從拉丁語譯成了義大利語。

終於有義大利語的譯本了，我不懂拉丁語！

李奧納多第一幅著名的肖像畫是為吉內薇拉·班琪所繪，他與這位女子的家族有來往。這幅畫完成於1474年到1478年。李奧納多將風景與人像融合在一起，他不僅試圖描繪這位女子的外表，還想表現她的性格。

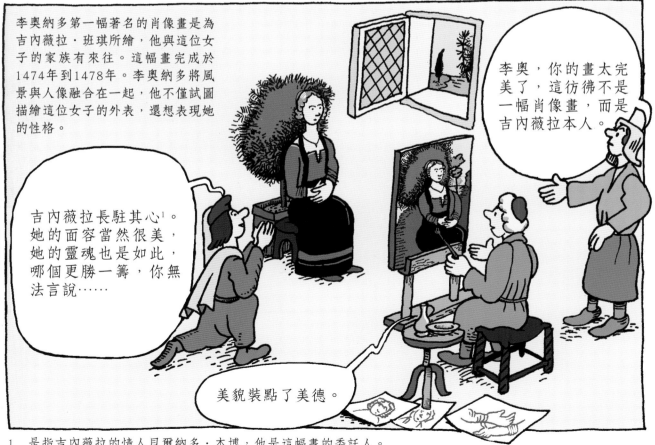

李奧，你的畫太完美了，這彷彿不是一幅肖像畫，而是吉內薇拉本人。

吉內薇拉長駐其心[1]。她的面容當然很美，她的靈魂也是如此，哪個更勝一籌，你無法言說……

美貌裝點了美德。

1 是指吉內薇拉的情人貝爾納多·本博，他是這幅畫的委託人。

1477年，李奧納多25歲。他終於以自己的名義接訂單了，卻遲遲得不到認可。

光陰似箭，日月如梭。

你聽說了嗎？朱利亞諾·德·美第奇死了！

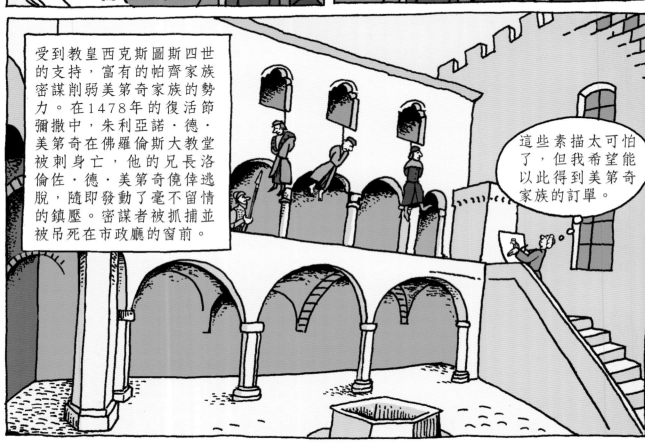

受到教皇西克斯圖斯四世的支持，富有的帕齊家族密謀削弱美第奇家族的勢力。在1478年的復活節彌撒中，朱利亞諾·德·美第奇在佛羅倫斯大教堂被刺身亡，他的兄長洛倫佐·德·美第奇僥倖逃脫，隨即發動了毫不留情的鎮壓。密謀者被抓捕並被吊死在市政廳的窗前。

這些素描太可怕了，但我希望能以此得到美第奇家族的訂單。

洛倫佐·德·美第奇非常欣賞波提切利，但從未向李奧納多訂過任何作品。李奧納多繼續對人體做著研究和觀察。

我尋找真理。正是通過觀察，我們才能找到它。

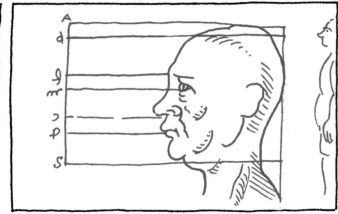

1480年，李奧納多從聖多納托修道院接到了他的第一個大訂單——一幅《博士來朝拜》，這是當時常見的題材。他大概是通過父親塞爾·皮耶羅得到這份委託。

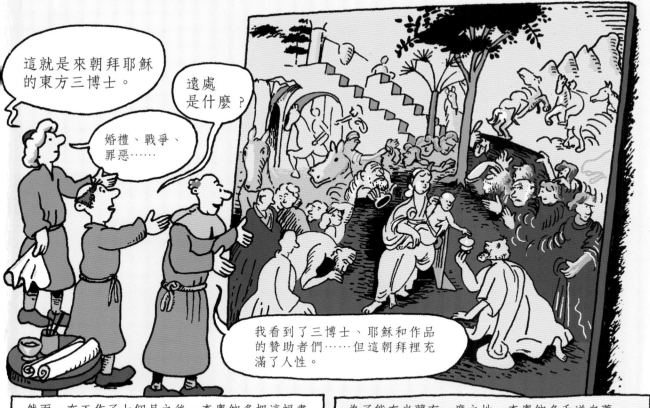

這就是來朝拜耶穌的東方三博士。

遠處是什麼？

婚禮、戰爭、罪惡……

我看到了三博士、耶穌和作品的贊助者們……但這朝拜裡充滿了人性。

然而，在工作了七個月之後，李奧納多把這幅畫拋在了一邊，並沒有完成。

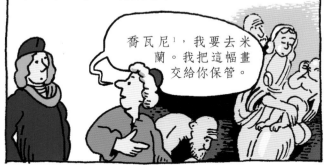
喬瓦尼[1]，我要去米蘭。我把這幅畫交給你保管。

為了能在米蘭有一席之地，李奧納多毛遂自薦，給米蘭的新公爵盧多維科·斯福爾扎寫了一封信。

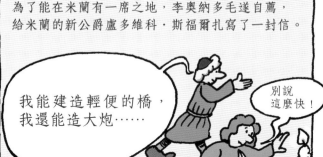
我能建造輕便的橋，我還能造大炮……

別說這麼快！

我應該附上一些草圖好讓公爵信服。真不想洩露我的秘密……

1481年，洛倫佐·德·美第奇將李奧納多派去米蘭。佛羅倫斯的主人希望以此取悅他強大的競爭對手——盧多維科·斯福爾扎。

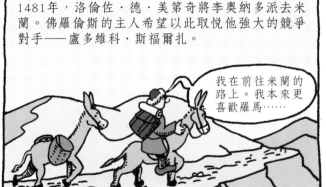
我在前往米蘭的路上。我本來更喜歡羅馬……

1　喬瓦尼·德·班琪，吉內薇拉·班琪的哥哥。

在米蘭，盧多維科·斯福爾扎熱情地歡迎李奧納多·達文西，他很喜歡招攬藝術家為其裝點門面，提升威望。

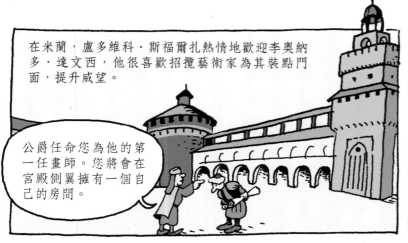

公爵任命您為他的第一任畫師。您將會在宮殿側翼擁有一個自己的房間。

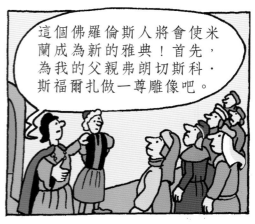

這個佛羅倫斯人將會使米蘭成為新的雅典！首先，為我的父親弗朗切斯科·斯福爾扎做一尊雕像吧。

跟佛羅倫斯比起來，米蘭的藝術生活顯得枯燥乏味。李奧納多認識了一些音樂家，還和建築師伯拉孟特成了好友。

我們一起工作吧，讓佛羅倫斯和羅馬為之震撼！

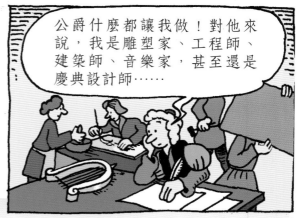

公爵什麼都讓我做！對他來說，我是雕塑家、工程師、建築師、音樂家，甚至還是慶典設計師……

李奧納多想要改良武器以便停止戰爭！他提出了投石器、弩和炮的改良方案。

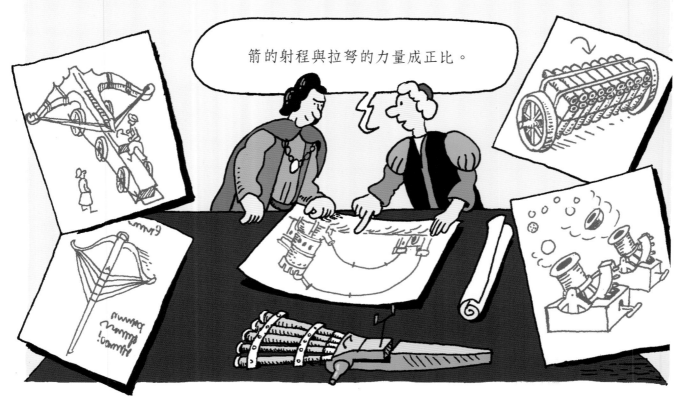

箭的射程與拉弩的力量成正比。

為了建造弗朗切斯科·斯福爾扎的紀念碑，李奧納多重新開始研究騎士塑像，他從繪畫和大自然中汲取靈感。

我要製作一匹活生生的馬，效法自然！

公爵閣下，我打算讓馬揚起前蹄，您偉大的父親緊緊地控制著牠，顯示出統帥的凜凜威風！

這匹馬好大啊！

比自然還要真實的藝術，超越自然！

李奧納多沒有放棄繪畫。1483年，米蘭聖弗朗西斯科教堂委託他畫一幅畫。

李奧納多大師，七個月後這幅畫能完成嗎？

是的，我保證。

李奧納多在三十多歲時畫了《岩間聖母》，他在這幅具有奠基意義的畫中充分展示了他的技巧和風格。畫中人物沐浴在柔和的陽光中，背後的風景如夢如幻；手的姿勢和目光的交流賦予畫面一種生動感。但在1486年作品交付之時，委託人卻並不滿意。

象徵耶穌和聖母的標誌在哪裡？

還有光環呢？

哪個才是聖嬰耶穌？

我什麼也看不懂！

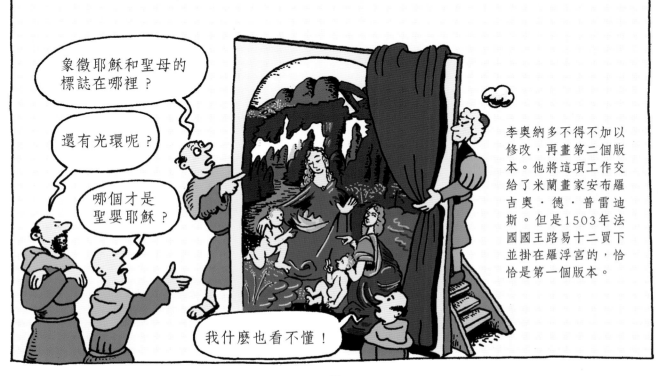

李奧納多不得不加以修改，再畫第二個版本。他將這項工作交給了米蘭畫家安布羅吉奧·德·普雷迪斯。但是1503年法國國王路易十二買下並掛在羅浮宮的，恰恰是第一個版本。

似乎是為了贏得公爵的信任，李奧納多·達文西為公爵的情婦切奇利婭·加萊拉尼畫了一幅肖像——《抱銀貂的女子》。身體的扭轉、望向遠處的深邃眼神、優雅的手勢都使這幅年輕女子的肖像栩栩如生。

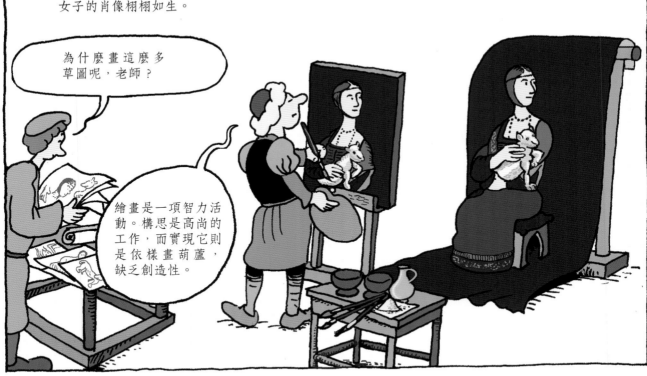

米蘭鼠疫肆虐，奪走了無數人的生命，李奧納多·達文西在構思一個理想的、不受瘟疫侵擾的城市。他研究了羅馬建築師維特魯威的著作。

把建築比作人體的想法令李奧納多著迷，他很擅長類比思維。

受維特魯威的啟發，李奧納多·達文西接受了人是世界的典範這一觀點。他孜孜不倦地研究著人體的比例。

誰偷了我的畫筆？

還有我的錢包？

1490年，李奧納多遇見了賈科莫，這個十歲的男孩綽號「薩萊」，是「小惡魔」的意思。這個喜好小偷小摸的頑劣少年成了他最喜歡的模特兒之一。

小惡魔！把你偷的東西還回去。

李奧納多研究天文學、水利學、光學、力學……

鳥翅膀的大小和牠的重量之間有關聯嗎？

李奧納多癡迷於飛行。在他的筆記中，我們發現了一些飛行器的草圖，這遠遠超前於時代。

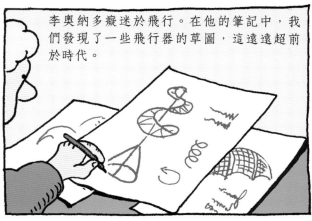

他的想法別出心裁，但是這些機器不能運轉，因為缺少輕便的材料。

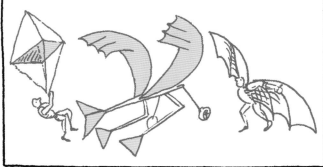

李奧納多在四十多歲時遇見了數學家盧卡·帕喬利，向他學習了數學的基礎知識。

盧卡大師，您的學說讓我非常著迷。但繪畫是科學的首要工具，不是嗎？

沒錯，李奧納多大師！如果在我論述黃金分割的書中加上您的繪畫，那就完美了。

1509年，盧卡·帕喬利的著作《神聖比例》出版，該書由李奧納多繪製插圖。出版前，他們向盧多維科·斯福爾扎獻上了一份手稿。

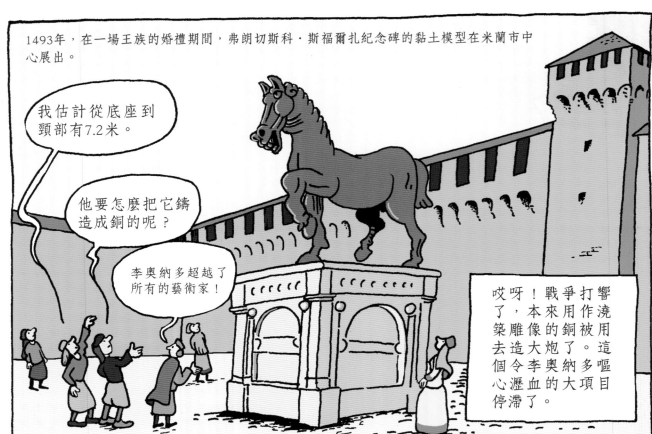

1493年，在一場王族的婚禮期間，弗朗切斯科·斯福爾扎紀念碑的黏土模型在米蘭市中心展出。

我估計從底座到頸部有7.2米。

他要怎麼把它鑄造成銅的呢？

李奧納多超越了所有的藝術家！

哎呀！戰爭打響了，本來用作澆築雕像的銅被用去造大炮了。這個令李奧納多嘔心瀝血的大項目停滯了。

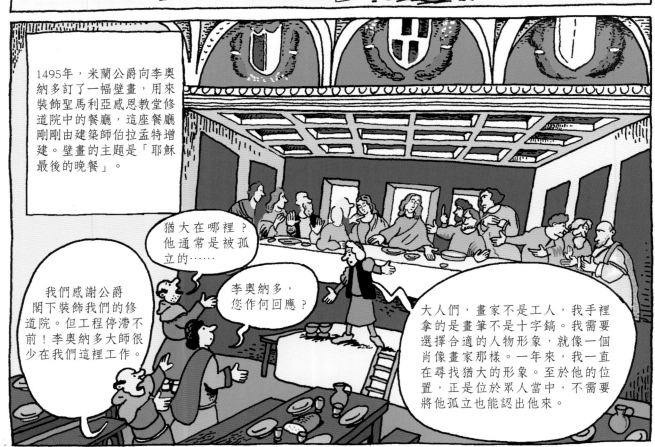

1495年，米蘭公爵向李奧納多訂了一幅壁畫，用來裝飾聖馬利亞感恩教堂修道院中的餐廳，這座餐廳剛剛由建築師伯拉孟特增建。壁畫的主題是「耶穌最後的晚餐」。

猶大在哪裡？他通常是被孤立的……

我們感謝公爵閣下裝飾我們的修道院。但工程停滯不前！李奧納多大師很少在我們這裡工作。

李奧納多，您作何回應？

大人們，畫家不是工人，我手裡拿的是畫筆不是十字鎬。我需要選擇合適的人物形象，就像一個肖像畫家那樣。一年來，我一直在尋找猶大的形象。至於他的位置，正是位於眾人當中，不需要將他孤立也能認出他來。

啊，我的猶大在這裡！

1495年，李奧納多的母親卡泰麗娜去世，她在兩年前來到米蘭和兒子一起生活。

卡泰麗娜夫人不行了，她想見您。

！

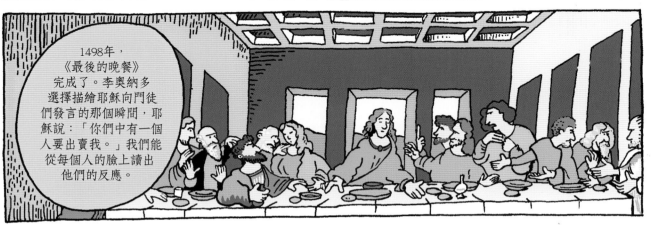

1498年，《最後的晚餐》完成了。李奧納多選擇描繪耶穌向門徒們發言的那個瞬間，耶穌說：「你們中有一個人要出賣我。」我們能從每個人的臉上讀出他們的反應。

對於米蘭公爵來說，和平過於短暫。新繼位的法國國王路易十二宣稱自己才是米蘭公爵的繼承者，他的祖母來自維斯孔蒂家族[1]，該家族曾長期統治米蘭。

我才是米蘭公爵。斯福爾扎滾出去！

1498年，李奧納多完成了對斯福爾扎城堡房間的裝飾。他在上面裝點了交織的帶飾和樹枝。

世界既有限也無限，既複雜又簡單，既單一又多元……

1499年夏初，路易十二的軍隊越過了阿爾卑斯山。

法國人來了！

盧多維科·斯福爾扎遭到重創、孤立無援，很快就投降了。

國王萬歲！

斯福爾扎滾出去！

1　該家族統治米蘭直到 1447年菲利波·馬里亞·維斯孔蒂去世，由於沒有留下合法的男性子嗣，公爵頭銜被他的女婿弗朗切斯科·斯福爾扎繼承。

在聖瑪利亞感恩教堂，國王路易十二對壁畫《最後的晚餐》讚歎不已。

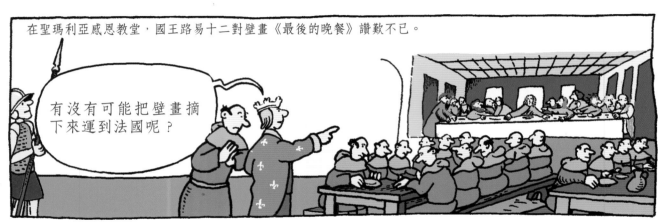

有沒有可能把壁畫摘下來運到法國呢？

在法國人到來之時，盧多維科·斯福爾扎的很多朝臣都逃離了米蘭。李奧納多留了下來。

李奧納多大師，來為我們研究托斯卡納城邦的防禦工事吧！

我會考慮的，伯爵先生。

李奧納多為騎士紀念碑製作的黏土模型被法國炮兵毀於一旦。

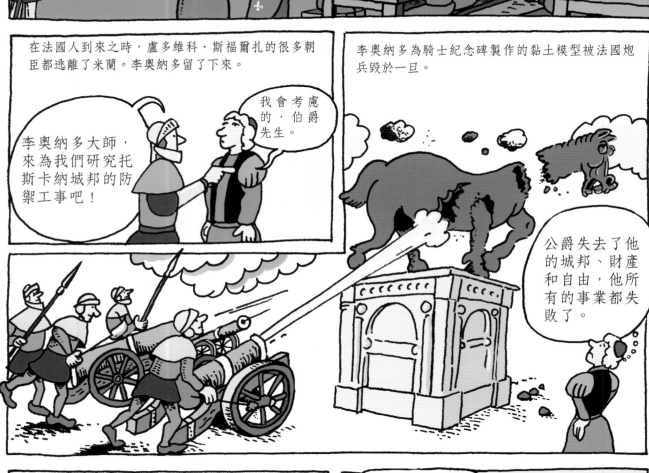

公爵失去了他的城邦、財產和自由，他所有的事業都失敗了。

在米蘭，暴徒燒殺搶掠，無惡不作。

我們走吧，薩萊。

盧卡·帕喬利大師跟我們一起嗎？

是的。

大師，我們去哪裡？

先去曼托瓦，到德斯特侯爵夫人那裡。

侯爵夫人是一位富有的藝術贊助人。李奧納多雖然受到了她的熱情款待，但並沒有在曼托瓦久留。

> 侯爵夫人一直煩我，讓我給她畫幅肖像。我不接受任何人的命令。

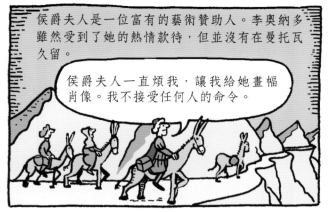

在威尼斯，威脅漸漸逼近：土耳其士兵已在城邦附近紮營。李奧納多提出了一些軍事工程建議。

> 為了阻止土耳其人，我們應該使用威尼斯的武器——水……

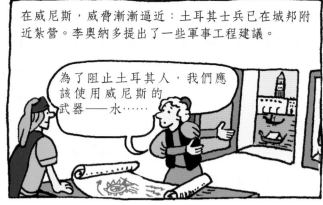

李奧納多癡迷於水的力量，他建議在伊松佐河上修建一個移動水閘，用來淹沒河谷，淹死土耳其士兵。

> ……還有其他水下發明。

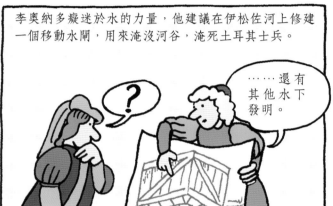

他設計了潛水服的雛形，以便在水下刺破敵軍的船體。

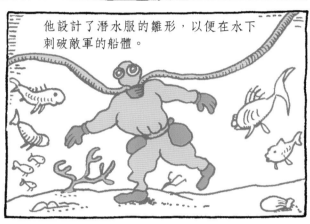

> 就像在洪水中一樣，水流的力量能殲滅一切。

> 別相信這個李奧納多……

> 他到底為誰效忠？法國人？他是一個間諜嗎？

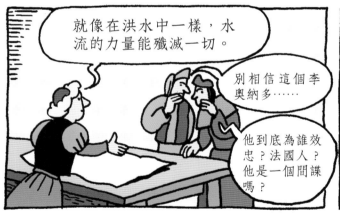

雖然草圖很有說服力，但他的想法在威尼斯沒有得到支持。另外，李奧納多也想保守他的秘密。

> 我才不願洩露潛水的方法呢。有人會用它來攻擊別人，而不是自我防禦。

> 李奧納多在威尼斯沒有得到支持，他於1500年重返佛羅倫斯。然而，這座城市已大不如前。在薩沃納羅拉修道士的領導下，美第奇家族被趕走，大量藝術品被銷毀。

> 我現在該去投靠哪位君主呢？

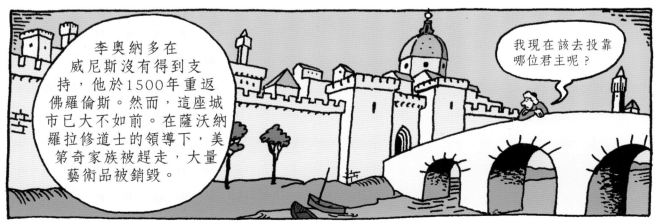

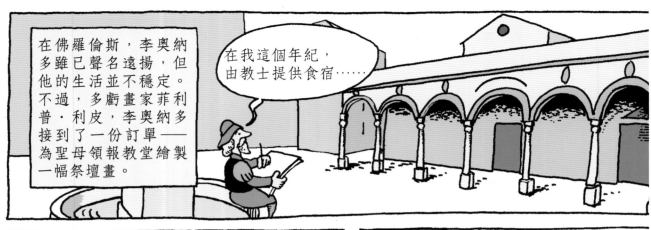

在佛羅倫斯，李奧納多雖已聲名遠揚，但他的生活並不穩定。不過，多虧畫家菲利普·利皮，李奧納多接到了一份訂單——為聖母領報教堂繪製一幅祭壇畫。

在我這個年紀，由教士提供食宿……

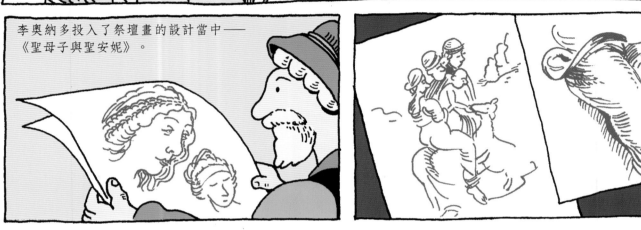

李奧納多投入了祭壇畫的設計當中——《聖母子與聖安妮》。

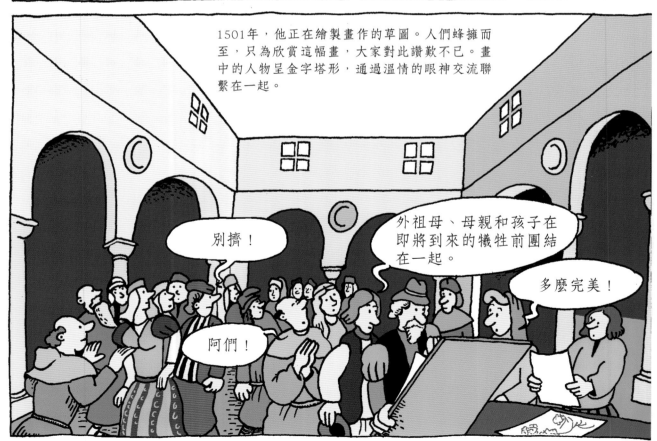

1501年，他正在繪製畫作的草圖。人們蜂擁而至，只為欣賞這幅畫，大家對此讚歎不已。畫中的人物呈金字塔形，通過溫情的眼神交流聯繫在一起。

別擠！

阿們！

外祖母、母親和孩子在即將到來的犧牲前團結在一起。

多麼完美！

李奧納多又沒有完成他的畫。1502年，他離開佛羅倫斯去追隨瓦倫提諾公爵切薩雷·波吉亞，後者向他提供了他夢想的職位：軍事工程師。

我找到伯樂了嗎？

切薩雷·波吉亞想征服義大利中部，將其統一在他的父親亞歷山大六世教皇的管轄下。李奧納多跟隨著他。

這是我非常尊敬的總建築師和工程師——李奧納多·達文西。

在皮翁比諾，李奧納多負責修建防禦工事和抽乾沼澤。

波浪的力量多大啊！在這裡，威脅來自大海。

在伊莫拉，他發明了新的測繪方法，用來繪製城鎮的地圖。

……就像一台城市機器。

在切薩雷·波吉亞身邊，李奧納多於1502年結識了佛羅倫斯共和國派來的使節——尼科洛·馬基雅維利。

切薩雷·波吉亞是一位既強悍又卓越的領主。他無所畏懼，所向披靡。他用一種秘密武器進行統治，那就是冷酷。

沒錯，他是一個神秘的人。跟我一樣……

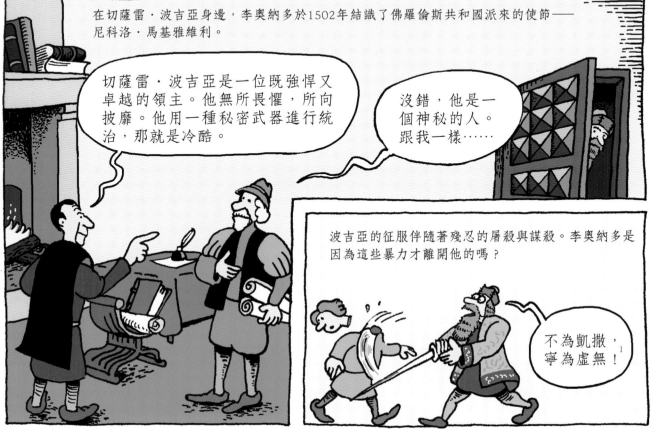

波吉亞的征服伴隨著殘忍的屠殺與謀殺。李奧納多是因為這些暴力才離開他的嗎？

不為凱撒，寧為虛無！[1]

1　原文為拉丁語，是切薩雷·波吉亞佩劍上刻的字，可以理解為：要麼成為凱撒大帝，要麼什麼都不是。

1503年3月，李奧納多返回佛羅倫斯，重新在畫家協會註冊。

佛羅倫斯，我們倆來了！

李奧納多接到了一份訂單——為維奇奧宮的大廳繪製一幅壁畫。

大師，我們希望您在這座宮殿中留下一抹您偉大才華的痕跡。這面牆歸您了。

非常榮幸。

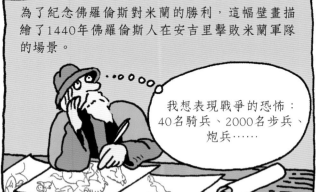

為了紀念佛羅倫斯對米蘭的勝利，這幅壁畫描繪了1440年佛羅倫斯人在安吉里擊敗米蘭軍隊的場景。

我想表現戰爭的恐怖：40名騎兵、2000名步兵、炮兵……

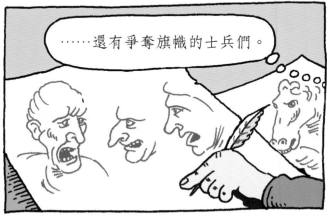

……還有爭奪旗幟的士兵們。

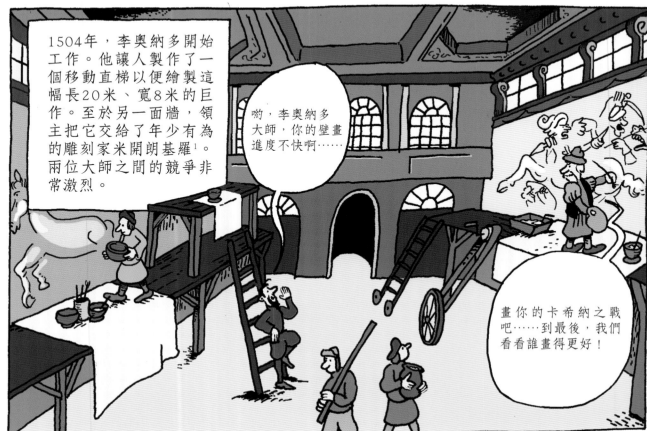

1504年，李奧納多開始工作。他讓人製作了一個移動直梯以便繪製這幅長20米、寬8米的巨作。至於另一面牆，領主把它交給了年少有為的雕刻家米開朗基羅[1]。兩位大師之間的競爭非常激烈。

喲，李奧納多大師，你的壁畫進度不快啊……

畫你的卡希納之戰吧……到最後，我們看看誰畫得更好！

1 米開朗基羅·博那羅蒂，義大利文藝復興時期偉大的繪畫家、雕塑家。

在佛羅倫斯，另一位年輕藝術家非常崇拜李奧納多·達文西，他便是拉斐爾·桑西[1]。他剛滿二十歲便已展現出驚人的才華。

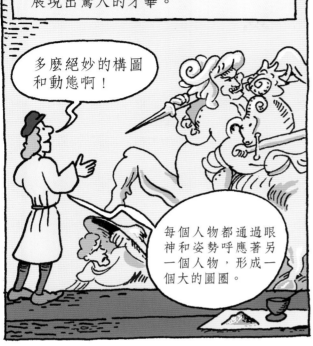

多麼絕妙的構圖和動態啊！

每個人物都通過眼神和姿勢呼應著另一個人物，形成一個大的圓圈。

雖然他的壁畫更多地體現了戰爭的殘酷而不是戰士的英勇，但領主對李奧納多的草圖仍然很滿意。1505年，他正式開始繪畫，但遇到了很多技術難題。

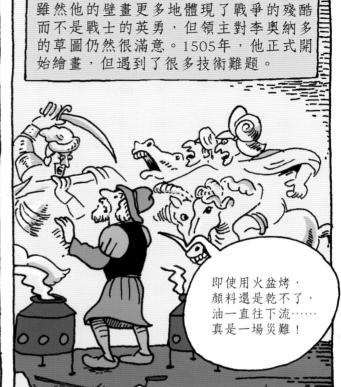

即使用火盆烤，顏料還是乾不了，油一直往下流……真是一場災難！

同年，佛羅倫斯和比薩之間爆發了一場戰爭，比薩位於阿爾諾河下游。經驗豐富的李奧納多建議讓阿爾諾河改道，不再流經比薩，從而讓比薩喪失水源和港口。

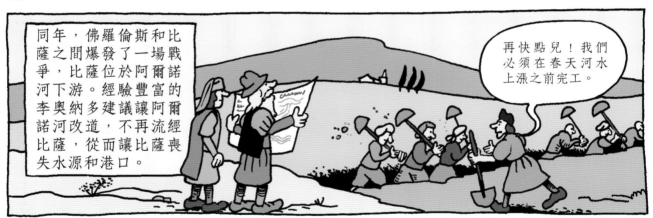

再快點兒！我們必須在春天河水上漲之前完工。

由於勞動力短缺和河水氾濫，阿爾諾河改道計畫失敗了。與此同時，李奧納多遭遇了一些家庭變故。

1504年7月9日，七點，我的父親——塞爾·皮耶羅·達文西去世……

李奧納多和米開朗基羅都沒有完成宮殿的壁畫，這兩幅畫現在都消失了。1505年，米開朗基羅和拉斐爾接受教皇尤利烏斯二世的招攬，前往羅馬工作。

他們走了。那我呢？哪位贊助人會給我工作呢？

1　拉斐爾·桑西，義大利著名畫家，是「文藝復興後三傑」中最年輕的一位。

1503年，李奧納多・達文西重新開始了他的實驗。他日以繼夜地研究著鳥類的飛行，自以為融會貫通。在離佛羅倫斯不遠的菲耶索萊，他付諸實踐。

到最後，嚴謹總能戰勝困難。

李奧納多的飛行器第二次失敗了。

任何困難都只能增強決心。

歐洲北部的佛蘭德斯開始流行肖像畫。義大利人仿效佛蘭德斯人，繼王室之後，富商們也開始訂購肖像畫。1503年，商人弗朗切斯科・德爾・焦孔多拜訪李奧納多。

我想請您為我的妻子蒙娜麗莎・蓋拉爾迪尼畫一幅肖像。

一幅私人肖像……為什麼不呢？

如果把錢當場付清的話。

對於李奧納多來說，創造比執行更重要。在正式畫畫之前，他會先做很多研究，畫很多草圖……

李奧納多模仿歐洲北部的風格，比如畫出背後的風景，人物要四分之三側面，並明顯露出手部。

蒙娜麗莎的眼睛似乎望向觀眾之外。她彷彿既在此處，又在別處。

李奧納多發明了「暈塗法」，使得輪廓模糊、線條柔和，呈現出朦朧的效果。

再轉一點兒頭，一隻手搭在另一隻手上，微笑……

李奧納多沒有得到這幅畫的佣金，因為他終生將其帶在身邊。同一時期，他遇到了一位畢生追隨他的年輕人——弗朗切斯科·梅爾齊。

1506年春天，李奧納多離開佛羅倫斯。米蘭的法國總督查理斯·德安布瓦茲召喚他。

弗朗切斯科·梅爾齊，你想學繪畫？對於一個貴族家庭的孩子來說，這真是個奇怪的想法！

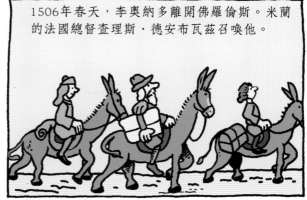

多麼優雅，多麼生動！您畫的聖母像讓我著迷，李奧納多大師。

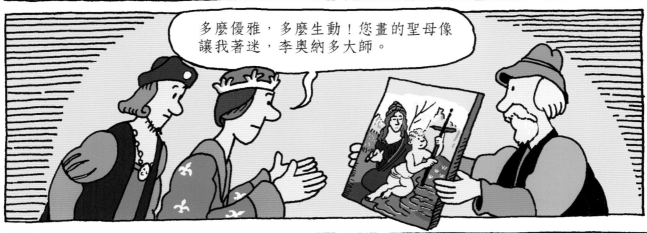

很多藝術家都離開了米蘭。建築師伯拉孟特前往羅馬，開始建造聖彼得大教堂。

我任命您為法國國王的常任畫家和工程師。

李奧納多為法國人研究水利工程，設計宮殿或者雕像。

我應該把這些紙收集起來……我想出版我的作品。

李奧納多·達文西繼續做著人體研究。他計畫完成一本插圖豐富的解剖學專著。

我要說明每一個動作是由哪些部位、哪些肌肉相配合的。

法國人和佛羅倫斯人爭吵不休，李奧納多往返於米蘭和佛羅倫斯之間。

特里維爾斯元帥想為他的陵墓建一個紀念碑……終於有一個可以實現的項目了？

蠟、大理石……建造特里維爾斯的騎士雕塑一共需要3400達克特[1]。

李奧納多全心投入眾多的工作當中。他癡迷於解剖學。他的人體繪圖獨一無二、前所未有。

一具屍體不能保存很長時間，還沒從多個角度仔細觀察和描繪，它就腐爛了。

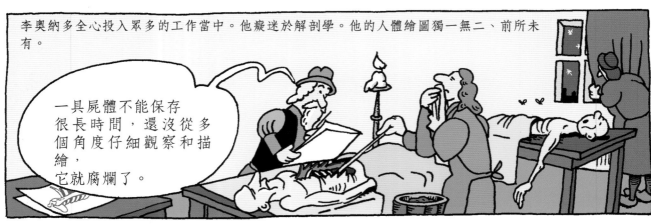

李奧納多對人體的機能有很多發現。他希望能在1510年完成他的解剖學專著。

繪畫就是認知。

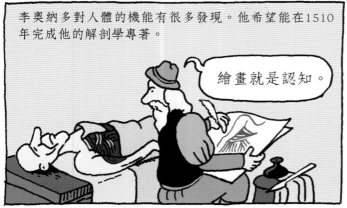

但藝術家意識到了這項任務的艱巨以及研究的種種局限。

大自然充滿了無窮無盡的、經驗無法解釋的謎題。

他的解剖學知識體現在了他同期的繪畫作品中。

繪畫能表現出那些難以言喻的東西……它超越了科學，觸及了生命的奧秘。

薩萊，別動。

1 達克特，歐洲中世紀金幣。

李奧納多‧達文西重新拿出在佛羅倫斯畫的草圖，開始繪製《聖母子與聖安妮》，這幅畫由法國國王路易十二訂購，始終沒有完成。

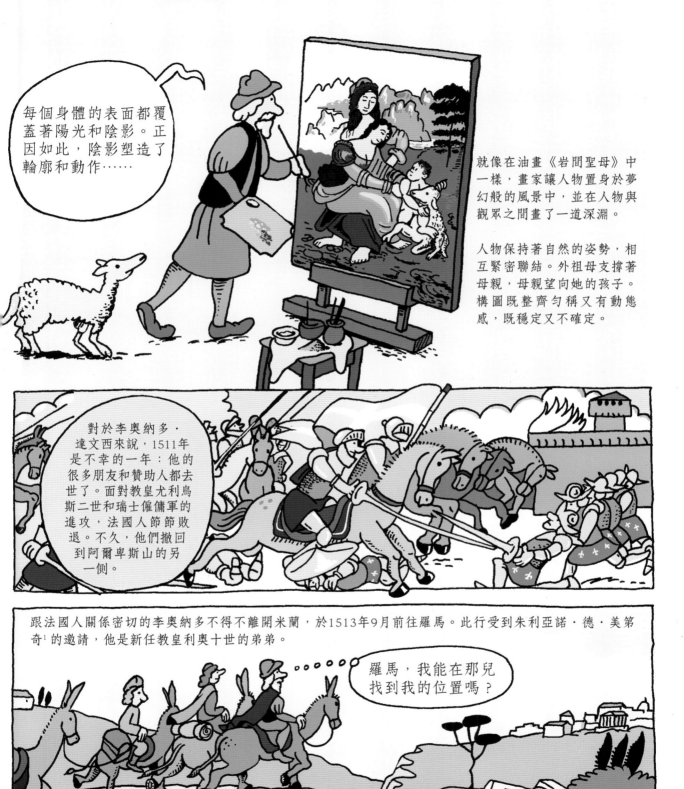

每個身體的表面都覆蓋著陽光和陰影。正因如此，陰影塑造了輪廓和動作……

就像在油畫《岩間聖母》中一樣，畫家讓人物置身於夢幻般的風景中，並在人物與觀眾之間畫了一道深淵。

人物保持著自然的姿勢，相互緊密聯結。外祖母支撐著母親，母親望向她的孩子。構圖既整齊勻稱又有動態感，既穩定又不確定。

對於李奧納多‧達文西來說，1511年是不幸的一年：他的很多朋友和贊助人都去世了。面對教皇尤利烏斯二世和瑞士僱傭軍的進攻，法國人節節敗退。不久，他們撤回到阿爾卑斯山的另一側。

跟法國人關係密切的李奧納多不得不離開米蘭，於1513年9月前往羅馬。此行受到朱利亞諾‧德‧美第奇[1]的邀請，他是新任教皇利奧十世的弟弟。

羅馬，我能在那兒找到我的位置嗎？

1　名：朱利亞諾‧迪‧洛倫佐‧德‧美第奇，洛倫佐‧德‧美第奇的兒子，後來成為法國的內莫爾公爵。（與前文被刺殺的朱利亞諾‧德‧美第奇不是同一個人，被刺殺的是洛倫佐的弟弟，而這位是洛倫佐的兒子。）

在羅馬，出身於美第奇家族的新任教皇利奧十世鼓勵藝術和文學的發展。無數藝術家湧入這座城市。李奧納多·達文西在那裡發現了他的競爭對手米開朗基羅以及年輕的拉斐爾的作品，後者是教皇最喜歡的藝術家。

拉斐爾，你的《雅典學院》太壯觀了，祝賀你。

大師，這是我的榮幸。

您能在畫中認出自己嗎？

我在這兒！我被畫成了柏拉圖！不過我更信奉亞里斯多德……

在教皇的住所梵蒂岡，李奧納多·達文西有一個很大的工作室。但他很孤獨。

在這裡，我只是一個受人尊敬的長者。

儘管年事已高，藝術家仍以驚人的創造力繼續著各種各樣的工作。

我們正走在古羅馬的亞壁古道上。這周圍有很多沼澤，我計畫把它們抽乾。

然而，李奧納多在羅馬並不
滿足。他沒有接到任何大規
模的工程。他投身於幾何遊
戲當中，把圓形變成方形。
他的思想在不斷地變化。

他對天文學的興趣促使他製作了許多觀測星星的鏡子。但他不信任自己的助手。

> 我應該把製作鏡子
> 用的秘密合金保管
> 起來，我怕別人偷
> 走我的研究成果。

1515年1月，法國國王路易十二去世。年輕的弗朗索瓦一世繼位，之後再次進攻義大利。他與威尼斯
人結盟，於1515年9月贏得了馬里尼亞諾戰役。

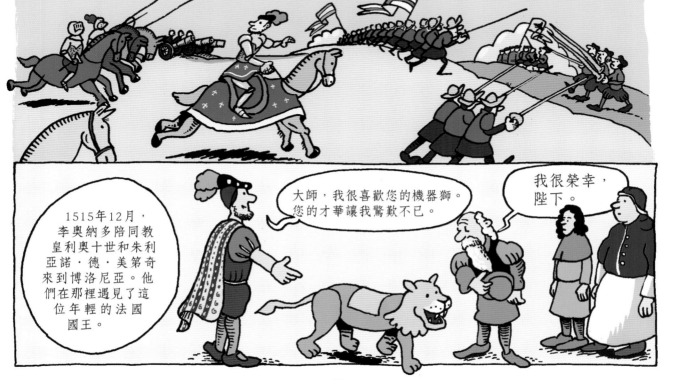

> 1515年12月，
> 李奧納多陪同教
> 皇利奧十世和朱利
> 亞諾·德·美第奇
> 來到博洛尼亞。他
> 們在那裡遇見了這
> 位年輕的法國
> 國王。

> 大師，我很喜歡您的機器獅。
> 您的才華讓我驚歎不已。

> 我很榮幸，
> 陛下。

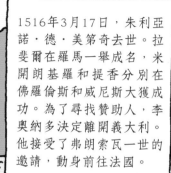

1516年3月17日，朱利亞諾·德·美第奇去世。拉斐爾在羅馬一舉成名，米開朗基羅和提香分別在佛羅倫斯和威尼斯大獲成功。為了尋找贊助人，李奧納多決定離開義大利。他接受了弗朗索瓦一世的邀請，動身前往法國。

這最後的旅行多麼瘋狂。

太遠了……

三個月後，他來到了盧瓦爾河畔的昂布瓦斯。

我就是在這裡度過了童年，克盧城堡[1]從此就是您的府邸了，大師。

我們是鄰居了，陛下。

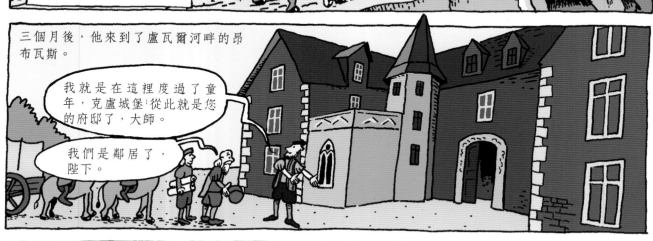

作為國王的首席畫家、工程師和建築師，李奧納多·達文西處於法國宮廷的核心。他的薪資有1000金埃居。

亞里斯多德認為，模仿是人的本性，可以幫助人們求知。所有人都渴望知識。

求知是為了理解和行動。

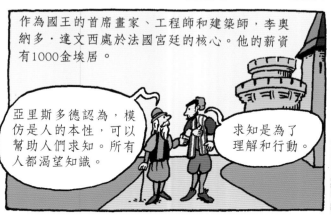

1518年5月，為了慶祝王子的誕生，昂布瓦斯舉行了盛大的慶典。李奧納多設計了一個拱門和一些戲服。

和在米蘭或佛羅倫斯一樣，李奧納多成了大型演出的組織者。他為民眾重現了馬里尼亞諾戰役。

太棒了！

和真的一樣！

國王萬歲！

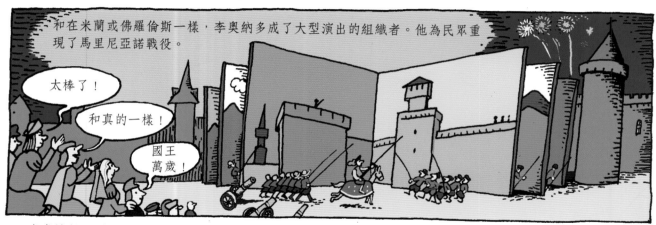

1 克盧城堡，現在被稱為克洛·呂斯城堡。

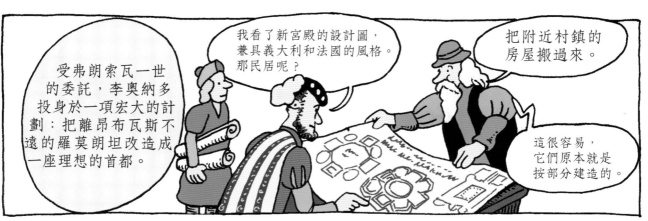

受弗朗索瓦一世的委託，李奧納多投身於一項宏大的計劃：把離昂布瓦斯不遠的羅莫朗坦改造成一座理想的首都。

我看了新宮殿的設計圖，兼具義大利和法國的風格。那民居呢？

把附近村鎮的房屋搬過來。

這很容易，它們原本就是按部分建造的。

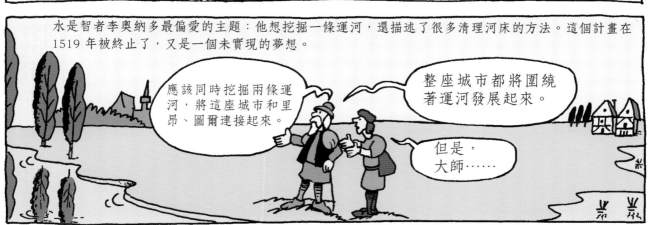

水是智者李奧納多最偏愛的主題：他想挖掘一條運河，還描述了很多清理河床的方法。這個計畫在1519年被終止了，又是一個未實現的夢想。

應該同時挖掘兩條運河，將這座城市和里昂、圖爾連接起來。

整座城市都將圍繞著運河發展起來。

但是，大師……

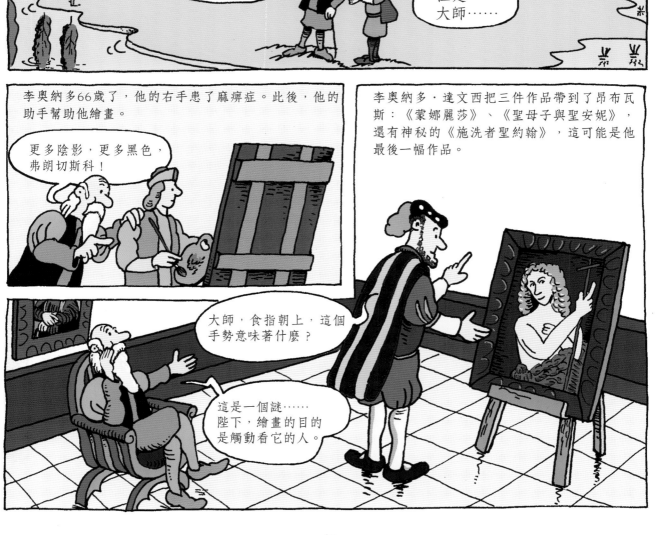

李奧納多66歲了，他的右手患了麻痺症。此後，他的助手幫助他繪畫。

更多陰影，更多黑色，弗朗切斯科！

李奧納多·達文西把三件作品帶到了昂布瓦斯：《蒙娜麗莎》、《聖母子與聖安妮》，還有神秘的《施洗者聖約翰》，這可能是他最後一幅作品。

大師，食指朝上，這個手勢意味著什麼？

這是一個謎……陛下，繪畫的目的是觸動看它的人。

1519年，李奧納多想整理他數千頁的筆記，集合成冊。

我必須整理這些手稿，弗朗切斯科。我時日不多了，你要負責把它們出版。

……裡開始
筆記太多

內容涉及解剖學、水利工程、鳥類飛翔、天文學、繪畫……

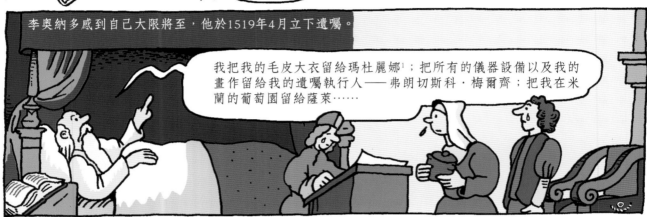

李奧納多感到自己大限將至，他於1519年4月立下遺囑。

我把我的毛皮大衣留給瑪杜麗娜[1]；把所有的儀器設備以及我的畫作留給我的遺囑執行人——弗朗切斯科·梅爾齊；把我在米蘭的葡萄園留給薩萊……

充實的一生讓人安息，正如充實的一天使人安眠。

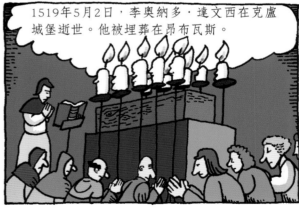

1519年5月2日，李奧納多·達文西在克盧城堡逝世。他被埋葬在昂布瓦斯。

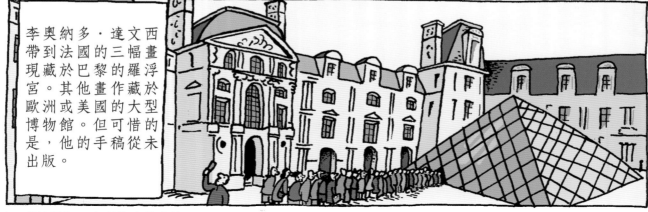

李奧納多·達文西帶到法國的三幅畫現藏於巴黎的羅浮宮。其他畫作藏於歐洲或美國的大型博物館。但可惜的是，他的手稿從未出版。

1　瑪杜麗娜，李奧納多的廚娘。

1550年，佛羅倫斯畫家喬爾喬·瓦薩里寫了一本書——《藝苑名人傳》。

您會怎麼寫李奧納多·達文西呢？

「上天有時會派來一些天才，他們不僅代表人性，還代表神性。通過模仿他們、追隨他們，我們的靈魂和智慧能夠接近宇宙最高的奧秘。」

「他聲名遠揚，生前備受讚譽，死後更享榮光。」

——喬爾喬·瓦薩里

2018年，巴黎羅浮宮接待了來自世界各地的1000萬遊客。所有人，或者幾乎所有人都會去瞻仰《蒙娜麗莎》！

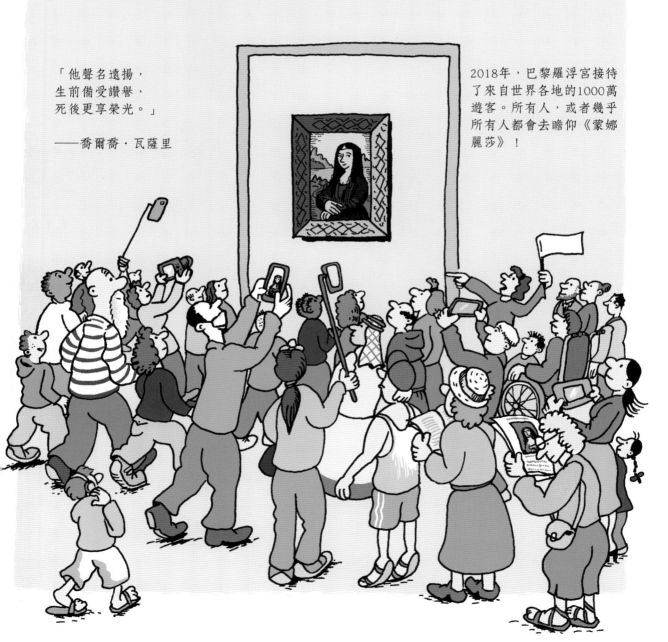

李奧納多·達文西
畫家

《聖母領報》
李奧納多·達文西
安德列·韋羅基奧

1472年，木板油畫、蛋彩畫，98cm×217cm
佛羅倫斯烏菲齊美術館（義大利）

《聖母領報》畫在楊木木板上，一部分是蛋彩畫，另一部分是油畫。該畫來自安德列·韋羅基奧的作坊，被認為是李奧納多·達文西的作品。畫面中，天使加百列向正在讀《聖經》的處女馬利亞致敬，打斷了她的閱讀，告知她即將誕下上帝之子。

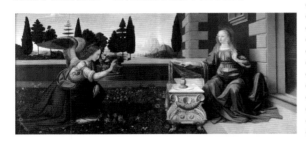

《抱銀貂的女子》
李奧納多·達文西

1489—1490年，木板油畫，
54cm×39cm
克拉科夫國家博物館（波蘭）

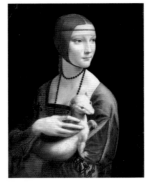

《抱銀貂的女子》畫於米蘭，畫中的年輕女子是切奇利婭·加萊拉尼，她是米蘭公爵盧多維科·斯福爾扎的情婦，斯福爾扎也是李奧納多的贊助人。這幅畫凝聚了李奧納多時代所有關於肖像畫的創新：四分之三側面像、轉向觀眾的側臉和優雅的手勢。人物的輪廓從深色的背景中浮現，光線烘托出優美的形態，她的姿態暗示著一個瞬間發生的動作。

《最後的晚餐》
李奧納多·達文西

1495—1498年，濕壁畫，
460cm×880cm
米蘭聖馬利亞感恩教堂
（義大利）

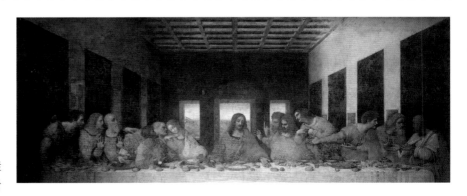

這幅壁畫以耶穌與十二位門徒共進最後的晚餐為題材，位於米蘭聖馬利亞感恩教堂的舊食堂中。為了描繪這一傳統題材，李奧納多創造性地把所有門徒都安排在了桌子的同一側，並且三人為一組。耶穌說：「我實在告訴你們，你們中間有一個人要出賣我。」每個人聽聞此言都做出了不同的手勢和表情。這幅畫在李奧納多生前已經開始剝離損壞，後經多次修繕。

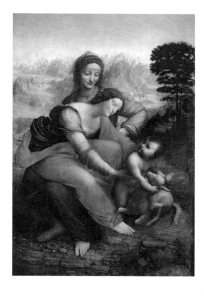

《聖母子與聖安妮》
李奧納多·達文西

1503年，木板油畫，
楊木底板，168cm×112cm
巴黎羅浮宮（法國）

這幅畫描繪了外祖母、母親、聖嬰耶穌和一隻羊羔，彼此之間通過身體的姿勢和眼神交流聯繫起來。1501年，李奧納多·達文西完成了畫作的草圖，從那之後，他不停地完善這幅偉大的作品，直到1519年去世仍未完工。該畫屬於畫家帶到法國的三幅傑作之一。

《救世主》
被認為是李奧納多·達文西所作

約1500年，木板油畫，胡桃木底板，66cm×45cm
私人收藏

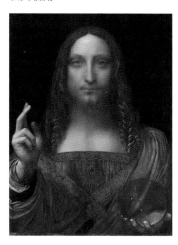

這是一幅關於救世主耶穌的油畫，畫於1500年左右，由李奧納多·達文西或他的米蘭學生伯納迪諾·盧伊尼所作，委託人是法國國王路易十二及王后布列塔尼的安妮（Anne de Bretagne）。這幅畫一度銷聲匿跡，於2005年再次出現。2017年，這幅畫在拍賣會上以4.5億美元的價格成交，成為世界上最貴的畫。買主是沙特王子穆罕默德·本·薩爾曼。

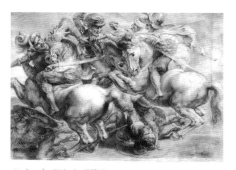

《安吉里之戰》
彼得·保羅·魯本斯

1603年，素描，李奧納多·達文西失蹤壁畫的複製品，45cm×63cm
巴黎羅浮宮（法國）

這幅素描是壁畫《安吉里之戰》最著名的仿作，李奧納多於1504年至1505年在佛羅倫斯領主宮的牆上繪製了這幅大型壁畫。1600年至1608年，佛蘭德斯畫家魯本斯在義大利旅行。他沒有看到這幅壁畫，原畫已於1560年前後被覆蓋，但他通過研究李奧納多的草稿畫出了這幅大型素描，該畫如今收藏在巴黎的羅浮宮。

《施洗者聖約翰》
李奧納多·達文西

1513—1516年，木板油畫，胡桃木底板，
69cm×57cm
巴黎羅浮宮（法國）

這幅畫追溯到李奧納多·達文西在羅馬的時期，委託人可能是來自美第奇家族的教皇利奧十世。聖約翰的臉從昏暗的背景中顯現，看起來很像那位經常出現在李奧納多的素描裡的鬈髮少年。畫家的年輕助手薩萊可能是此幅素描的模特兒。

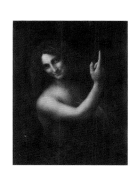

李奧納多・達文西
人文主義者

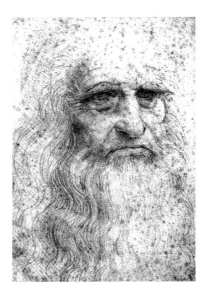

自畫像
李奧納多・達文西

約1512—1515年，紙上的紅粉筆素描，
33cm × 21cm
都靈皇家圖書館（義大利）

李奧納多・達文西的自畫像，也叫《都靈肖像》或《留鬍鬚的男子頭像》，是一幅用紅粉筆畫在紙上的素描作品，創作於1512年至1515年。這幅畫通常被認為是一幅自畫像，但仍有很多疑問。它屬於李奧納多留給學生弗朗切斯科・梅爾齊的手稿的一部分。梅爾齊死後，手稿在1570年被拆散。這幅畫保存在義大利的都靈皇家圖書館。

馬的研究
李奧納多・達文西

約 1490 年，
在紙上用羽毛筆和墨水繪製的素描，25cm×19cm
皇家收藏，溫莎城堡（英國）

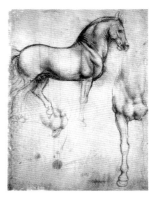

1482年，米蘭公爵盧多維科・斯福爾扎讓李奧納多負責建造一座世界上最大的騎士塑像，以此紀念他的父親弗朗切斯科・斯福爾扎。李奧納多想要塑造一匹完美的馬，他畫了無數張馬的草圖，每次研究馬的一部分（這裡是前蹄和胸部）。

《維特魯威人》
李奧納多・達文西

約1490年，在紙上用羽毛筆和墨水繪製的素描，35cm×26cm

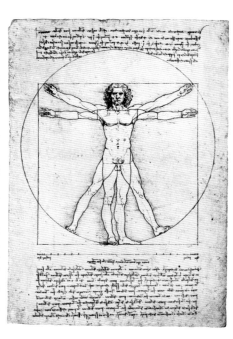

《維特魯威人》是李奧納多在 1490年前後創作的一幅著名的素描作品，用羽毛筆和墨水繪製而成。根據羅馬建築師維特魯威在西元前15年撰寫的著作來看，達文西描繪出了人體的理想比例。畫中男子完美地被嵌在一個圓形和一個方形之中，他的肚臍是圓形的圓心。《維特魯威人》是文藝復興時期將人置於宇宙中心的象徵。原作於1822年起歸威尼斯學院美術館所有，該館將之保存起來，展出很多件複製品。

解剖學研究
李奧納多・達文西
子宮內的胎兒

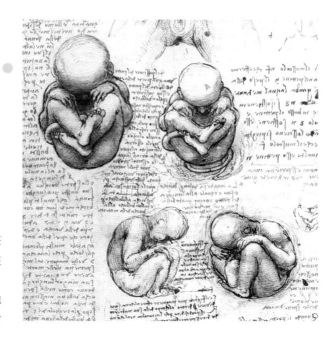

約 1510—1512 年，
在紙上用黑粉筆、羽毛筆和墨水畫的素描，
皇家收藏，溫莎城堡（英國）

李奧納多・達文西在解剖學研究中，以極其精準的筆觸描繪了人類的胎兒。他的胚胎學研究很大程度上來自對動物的解剖。他在晚年創作的這些素描和筆記，體現出對生命奧秘的濃厚興趣。正是這種興趣，使他大約在1485年就開始對這一領域展開探索，該畫繪於1510 -1512年。

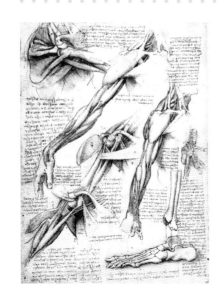

肩膀的解剖學研究
李奧納多・達文西

約1510年，在紙上用黑粉筆、羽毛筆和墨水畫的素描
皇家收藏，溫莎城堡（英國）

李奧納多・達文西的解剖學著作包括對人體結構和功能的素描和研究，還有關於動物的解剖研究，共有228頁的素描和筆記，分散在藝術家的三個創作期（1487年、1506年至1510年及1510年後）。

五個形狀怪異的人頭素描
李奧納多・達文西

約1494年，在紙上用羽毛筆和墨水畫的素描
皇家收藏，溫莎城堡（英國）

當李奧納多・達文西畫下這些醜陋的人頭時，他正在米蘭創作《最後的晚餐》，這或許是他在米蘭聲名狼藉的街區散步，尋找叛徒猶大的模特兒時所繪。

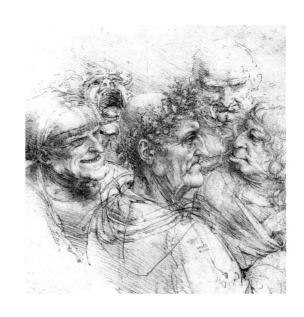

李奧納多・達文西
發明家

1487年至1490年，李奧納多・達文西在他的一本筆記中畫下了航空螺旋槳的設計圖。這張草圖所在的手稿保存在巴黎的法蘭西研究院。這是一個垂直飛行的、裝有螺旋槳的飛行器，被視為現代直升機的鼻祖。最近，人們還原了草圖中的螺旋槳。但是，因為缺少動力，這樣的螺旋槳無法升到空中。

牽引系統和彈簧
李奧納多・達文西

約1490—1499年
在羊皮紙上用墨水畫的素描
馬德里手稿，西班牙國家圖書館

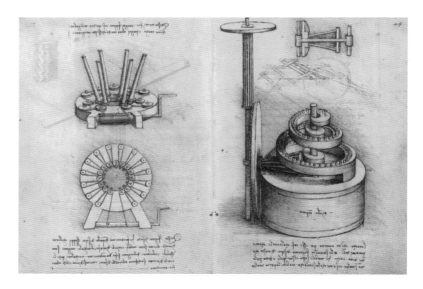

撲翼機
李奧納多・達文西

這幅圖復原了李奧納多・達文西的撲翼機草圖。他從鳥類的飛翔中汲取靈感，研究了很多種飛行方式。他發現人類的胳膊不足以飛翔，於是製造了能夠拍打翅膀的機器。機器由一塊木板、兩個大翅膀、操作桿、踏板和滑輪組成。這個機器幾乎不能飛行，因為那個時代可用的材料都太重了。

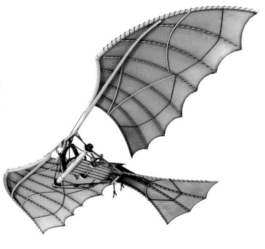

坦克草圖
李奧納多·達文西

阿倫德爾手稿，倫敦大英博物館

這幅裝甲車的草圖常被認為是坦克的鼻祖，是李奧納多·達文西擔任米蘭公爵的軍事工程師時所作，靈感來自龜甲。頂部呈圓形，由木頭組成，上有金屬片加固。裝甲車的輪子可能由兩個大手柄開動，每個手柄需要四個人操作。大炮放置在機器外圍。

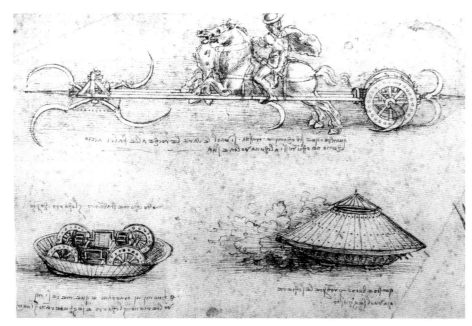

李奧納多·達文西繪製的坦克草圖
克洛·呂斯城堡（法國）

巨弩
李奧納多·達文西

在羊皮紙上用墨水所繪
大西洋古抄本，安布羅西亞納圖書館（義大利）

達文西計畫製造一個巨弩，以便增強彈射力，在敵軍中製造恐慌。這個武器有24米寬。他設計的投射物不是普通的箭，而是石塊或者火箭。

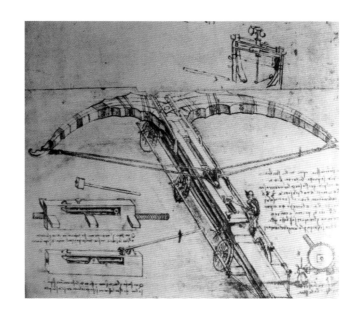

李奧納多‧達文西

《蒙娜麗莎》

李奧納多‧達文西

1503年，木板油畫，楊木底板，77cm×53cm
巴黎羅浮宮（法國）

李奧納多‧達文西於1503年至1506年在佛羅倫斯創作了《蒙娜麗莎》。這幅半身像描繪的可能是佛羅倫斯人麗莎‧蓋拉爾迪尼，她是弗朗切斯科‧德爾‧焦孔多的妻子。她的身後是朦朧的群山，籠罩在淡藍的霧氣中。光線來自左側，給蒙娜麗莎的身體裹上一層薄霧，這是李奧納多發明的新技法——「暈塗法」。人物的姿態和表情都使人印象深刻。這幅作品在文藝復興時期已經享有盛譽，之後的名氣更是越來越大。李奧納多生前一直將《蒙娜麗莎》帶在身邊。受弗朗索瓦一世的邀請，他於1516年帶著這幅畫來到昂布瓦斯。此畫後來為弗朗索瓦一世所有，現展出於巴黎羅浮宮。

《蒙娜麗莎》

李奧納多‧達文西的畫室
約1503—1515年，木板油畫，胡桃木底板，
76cm×57cm
普拉多博物館（西班牙）

2012年，一幅修復後的《蒙娜麗莎》摹本被重新發現，修復工作主要在於去除了籠罩在背景之上的黑色塗層，露出了原畫中的風景。這幅畫被認為是薩萊或弗朗切斯科‧梅爾齊所作，兩人都是李奧納多‧達文西最愛的學生，可能創作於1503-1515年間。它與原作有些許不同，可能是因為該畫的作者在離開李奧納多畫室時原作尚未完成。

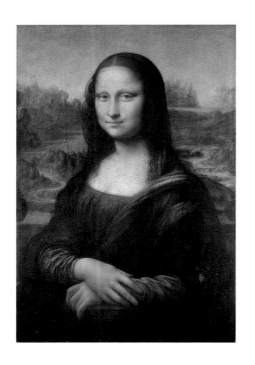

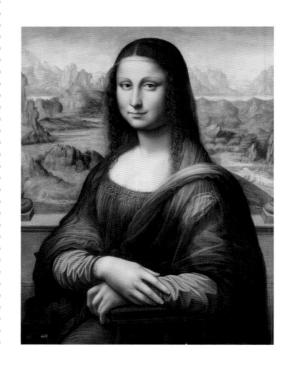

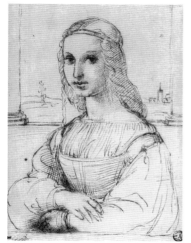

女人肖像
（模仿《蒙娜麗莎》）
拉斐爾

約1505年，羽毛筆畫的素描，
22cm×16cm
巴黎羅浮宮（法國）

畫家拉斐爾·桑西在1504年
前後畫了一幅《蒙娜麗莎》
的素描，但和原作不同的是
人物兩側有巨大的石柱。

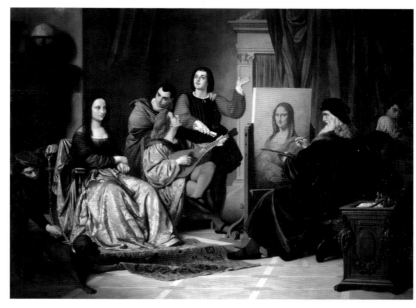

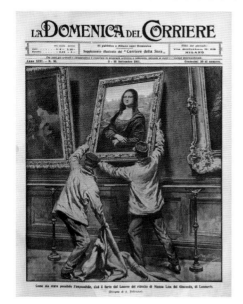

無論是在法國還是在義大利，《蒙娜麗莎》被盜的消息都登上了報紙的頭條。

1911年8月21日，《蒙娜麗莎》在羅浮宮被盜。調查一無所獲，法國《畫報》懸賞5萬法郎尋找畫的下落。《蒙娜麗莎》自此世界聞名。這幅畫消失了兩年之久。1913年 12 月，竊賊欲將該畫售予一位佛羅倫斯古董商，後者報了警，小偷隨即被捕入獄。竊賊名叫文森佐·佩魯賈，是住在巴黎的義大利籍玻璃裝鑲工，他曾在1911年被羅浮宮雇用，為多幅世界名畫鑲嵌玻璃防護板。他把這幅畫保存在巴黎的家中，藏在一個手提箱的雙層底板裡。1914年1月4日，這幅畫回到了羅浮宮， 從此被嚴密地看管起來。

《蒙娜麗莎》已經成為一個舉世聞名的「偶像」。自它完成之日起，無數藝術家曾把它作為參考。下面這幅圖是比利時漫畫家菲力浦·格呂克創作的《蒙娜麗莎》。